PRIX NETS

PARIS 1879, MENTION HONORABLE
Trois médailles d'argent

MOBILIER SCOLAIRE
Conforme à l'arrêté ministériel du 17 juin 1880

ET

MATÉRIEL D'ENSEIGNEMENT

MELUN 1880.

TOURS 1881.

LE MANS 1880.

P. GARCET & NISIUS
CONSTRUCTEURS ET ÉDITEURS

PARIS
76, RUE DE RENNES, 76
USINES A FAUCOGNEY ET A LA CORVERAINE (HAUTE-SAÔNE)

Ce Catalogue de FÉVRIER 1882 annule les précédents.

P. GARCET ET NISIUS, ÉDITEURS, 76, RUE DE RENNES, A PARIS

SOUS PRESSE :

LE DESSIN

COURS RATIONNEL ET PROGRESSIF

Conforme au programme officiel

A l'usage des Écoles primaires élémentaires et supérieures, des classes de 9ᵉ, 8ᵉ, 7ᵉ et 6ᵉ, de l'année préparatoire et de la première année de l'enseignement secondaire spécial des Lycées et Collèges de jeunes filles.

PAR

V. JEANNENEY

Professeur de Dessin de première classe, Officier de l'Instruction publique.

Livre du Maître. 4ᵉ Partie.

LIVRE DU MAITRE

1ʳᵉ Partie. — Lignes et surfaces.
2ᵉ Partie. — Perspective des surfaces.
3ᵉ Partie. — Etude du relief. — Solides géométriques. — Objets usuels. — Fleurs ornementales.
4ᵉ Partie. — Architecture.
5ᵉ Partie. — Notions très-élémentaires du dessin de la figure.

Les trois premières parties, formant un beau volume in-8°, illustré d'environ 250 figures dans le texte, paraîtra pour la rentrée de Pâques.

RÉCRÉATIONS
8 cahiers d'exercices pour les élèves
(EN PRÉPARATION)

(Un cahier-spécimen sera envoyé aux instituteurs qui nous en feront la demande. On peut se faire inscrire dès à présent.)

MATÉRIEL DE LA MÉTHODE JEANNENEY
Tablettes démonstratives pour la perspective élémentaire
SOLIDES GÉOMÉTRIQUES

4405. — Paris. — Typ. Tolmer et Cie, rue de Madame, 3.

MOBILIER SCOLAIRE

ET MATÉRIEL D'ENSEIGNEMENT

P. GARCET & NISIUS

CONSTRUCTEURS ET ÉDITEURS
à Paris, 76, Rue de Rennes

RÈGLEMENT MINISTÉRIEL
DU 17 JUIN 1880
Pour la construction et l'ameublement des maisons d'école

EXTRAIT

ART. 90. — Les tables-bancs seront à *une* ou *deux places*, mais de préférence à une place. Quatre types seront établis pour les écoles des communes dans lesquelles il n'existe pas de salles d'asile (écoles à classe unique) :
Le type I, pour les enfants dont la taille varie de 1 mètre à 1m10; — le type II, pour ceux de 1m11 à 1m20; — le type III, pour ceux de 1m21 à 1m35; — le type IV, pour ceux de 1m36 à 1m50. Un cinquième type pourra être établi pour les enfants dont la taille excéderait 1m50.

ART. 94. — Le banc et le dossier seront continus, toutes les arêtes seront abattues. — La tablette à écrire peut être mobile ou fixe.

ART. 96. — La distance entre le banc et la tablette sera nulle, c'est-à-dire que la verticale tombant de l'arête de la table rencontrera le bord antérieur du banc.

ART. 97. — Un casier pour les livres sera ménagé sous la tablette à écrire.

ART. 98. — Un *encrier mobile de verre ou de porcelaine*, à orifice étroit, sera adapté à la table et placé à la droite de chaque élève.

ART. 100. — Une table avec tiroirs, posée sur une estrade de 0m30 à 0m32 (hauteur de deux marches), servira de *bureau pour le maître*.

TABLEAU DES DIMENSIONS DES CINQ TYPES DE TABLES-BANCS

Numéros des types............	1	2	3	4	5
Taille des enfants............	1m à 1m10	1m11 à 1m20	1m21 à 1m35	1m36 à 1m50	1m50 et au-dessus
Hauteur de la tablette à la poitrine de l'enfant........	0m,44	0m,49	0m,55	0m,62	0m,70
Largeur de la tablette d'avant en arrière..................	0m,35	0m,37	0m,39	0m,42	0m,45
Longueur de la table pour un enfant...................	0m,55	0m,55	0m,60	0m,60	0m,60
Id. pour deux enfants........	1m,00	1m,00	1m,10	1m,10	1m,10
Hauteur du banc............	0m,27	0m,30	0m,34	0m,39	0m,45
Largeur du banc d'avant en arrière...................	0m,21	0m,23	0m,25	0m,27	0m,30
Longueur (banc à une place)	0m,50	0m,50	0m,55	0m,55	0m,55
— — deux —	0m,90	0m,90	1m,00	1m,00	1m,00
Hauteur du dossier (largeur : 0m,10)................	0m,19	0m,21	0m,24	0m,26	0m,28

Inclinaison de la tablette à écrire : 15 degrés.

Nos différents modèles de tables-bancs sont construits suivant ces 5 types.

AVIS IMPORTANT

**Prix. — Mode d'expédition. — Frais de transport, etc.
Délai de réclamations.**

1° Nos prix sont *nets*, sans aucune réduction.

2° Les expéditions de *mobiliers scolaires* se font de nos usines, gare de Luxeuil (Haute-Saône). Le *matériel d'enseignement* est expédié de Paris ou des usines, selon la nature des objets.

3° Les frais de remise en gare, d'emballage et de port se payent en sus des prix marqués.

4° Toute réclamation doit être faite dans la huitaine de la réception
_{Aux termes de l'art. 100 du Code de Commerce, les marchandises voyagent aux risques et périls du destinataire, sauf son recours contre les Compagnies ou les entrepreneurs de transport.}
des marchandises. Passé ce délai, elle ne sera pas valable.

5° Les prix de certains articles peuvent varier suivant le cours des marchandises et de la main d'œuvre.

6° Nous livrons les objets conformément aux descriptions du catalogue. Toutes modifications dans nos modèles se paient en sus des prix marqués.

7° Nous nous chargeons de l'exécution des meubles scolaires dont on nous fournit les plans.

8° Nos modèles sont *déposés* conformément à la loi. Ils portent la marque de notre maison.

Tarif de quelques emballages

Table à deux places	» fr. 85
Table-bibliothèque à une place	2. »
Table-bureau du maître	3. 50
Chaire du maître	7. 50
Bibliothèque non vitrée	3. 75
Bibliothèque vitrée	6. »
Musée vitré (*expédié de Paris*)	4. 25
Table de dessin (Pillet), montée	7. 50
Bahut à dessin	8. »
Table de dessin (officielle)	3. 75

ÉCOLES MATERNELLES

TABLE-BANC D'EXERCICES

Deux places. — **11** fr. la place

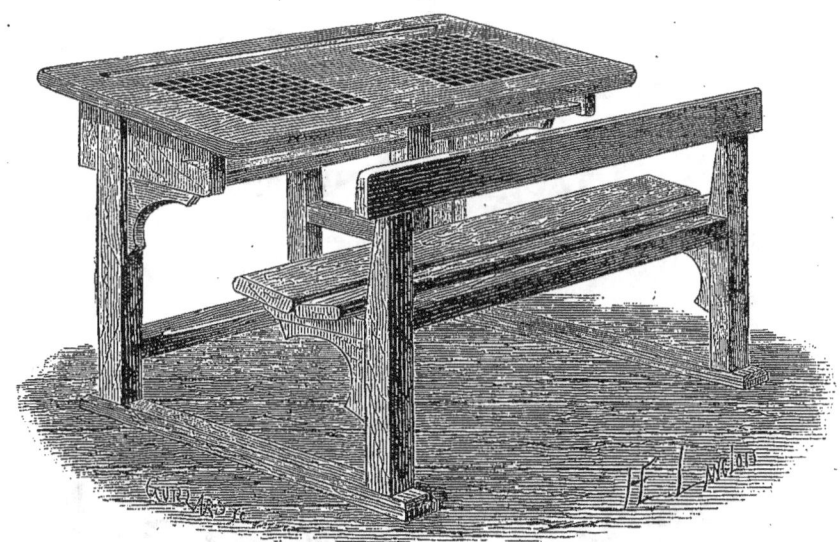

Table : Longueur 0ᵐ80. Largeur 0ᵐ35. Hauteur 0ᵐ52. — **Banc** : Hauteur 0ᵐ28. Largeur 0ᵐ21.
Bâti, siége et dossier en hêtre, tablette en chêne noirci et ciré, coins arrondis, casier en sapin.
Même modèle, sans quadrillage la place **10** fr.

BANC A STALLES
HÊTRE ET SAPIN

Deux, quatre et six places. — **5** fr. la place

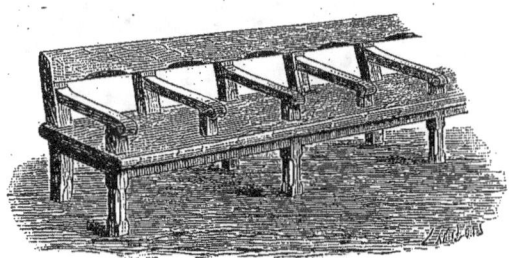

Hauteur du banc 0ᵐ25. Hauteur du dossier 0ᵐ20. Profondeur de chaque place 0ᵐ25. Largeur par place 0ᵐ35.

ÉCOLES ENFANTINES
ET
ÉCOLES PRIMAIRES

A. — TABLE-BANC COMMUNALE
(DÉPOSÉE)

Deux places. — **11 fr.** la place

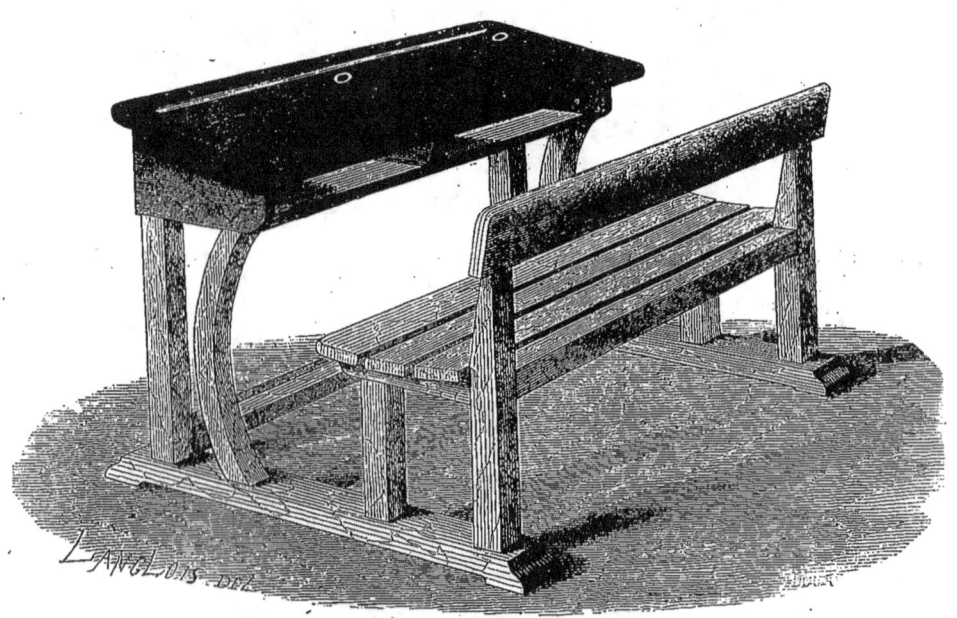

Bâti, siège et dossier en hêtre, casier en sapin, tablette supérieure en chêne noirci et ciré, coins arrondis.

Même modèle avec pupitre articulé et fermé (voir page 11), la place **15 fr.**
Même modèle à une place, sans pupitre la place **20 fr.**

Encriers (voir page 18).

ÉCOLES ENFANTINES
ET
ÉCOLES PRIMAIRES

B. — TABLE-BANC DES CAMPAGNES
(DÉPOSÉE)

Deux places. — **9** fr. et **11** fr. la place.

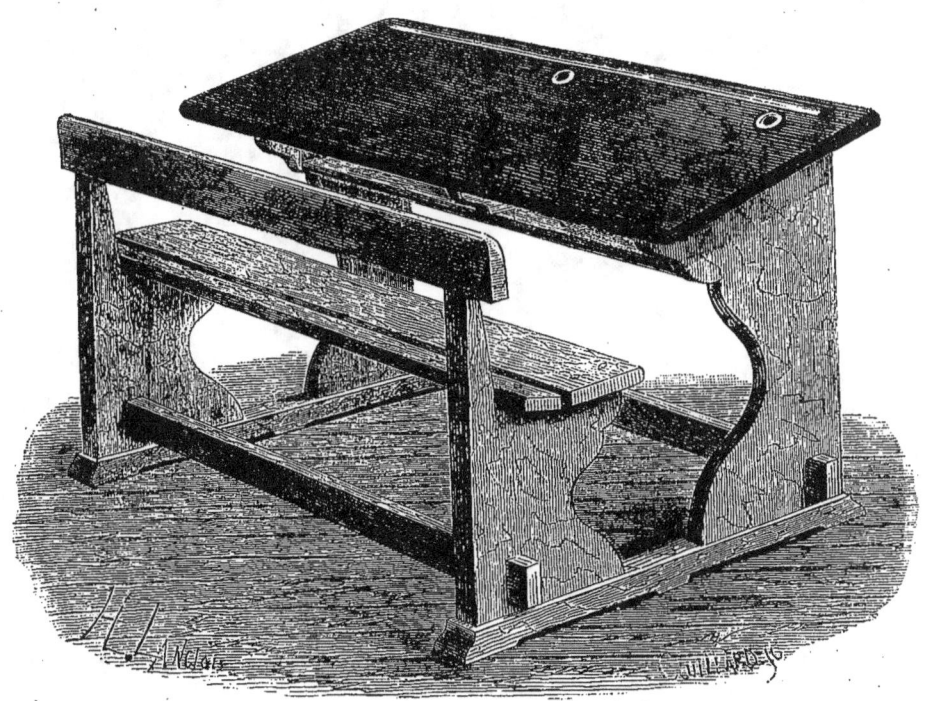

Patins en hêtre, montants de la table et du banc, dossier, siége et casier en sapin, tablette supérieure en sapin noirci et ciré, la place **9** fr.

Même modèle avec tablette supérieure en chêne noirci et ciré, la place. **11** fr.
Encriers (voir page 18).

ÉCOLES ENFANTINES
ET
ÉCOLES PRIMAIRES

D. — MODÈLE DE LA VILLE DE PARIS

Deux places. — **10** francs la place.

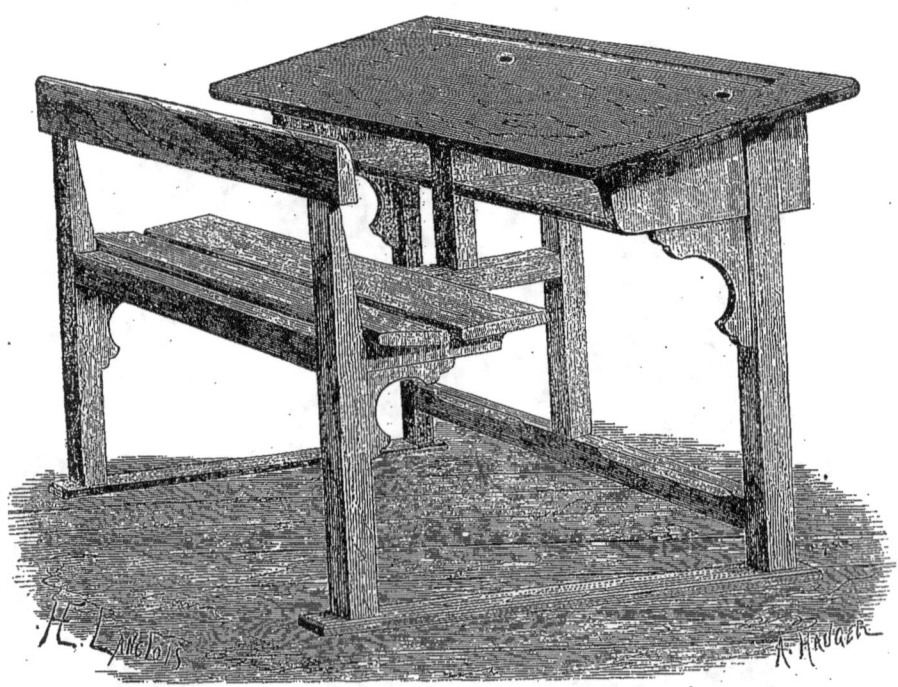

Bâti, siége et dossier en hêtre, casier en sapin, tablette supérieure en chêne noirci et ciré.

Les semelles clouées dans les montants peuvent être supprimées à volonté, la force de résistance résidant dans la *barre d'attelage*, qui relie la table et le banc.

Cette table-banc peut se fixer dans le plancher au moyen d'équerres en fer, ainsi que cela se fait dans les écoles de la Ville de Paris.

Même modèle avec pupitre articulé (voir page 11), la place. **14 fr.**
Même modèle à une seule place, sans pupitre (voir page 10), la place. . **18 fr.**
Encriers (voir page 18). *Équerres* en fer (voir page 18).

ÉCOLES ENFANTINES

ET

ÉCOLES PRIMAIRES

E. — TABLE-BANC A EQUERRES
(DÉPOSÉE)

Deux places. — **12** francs la place

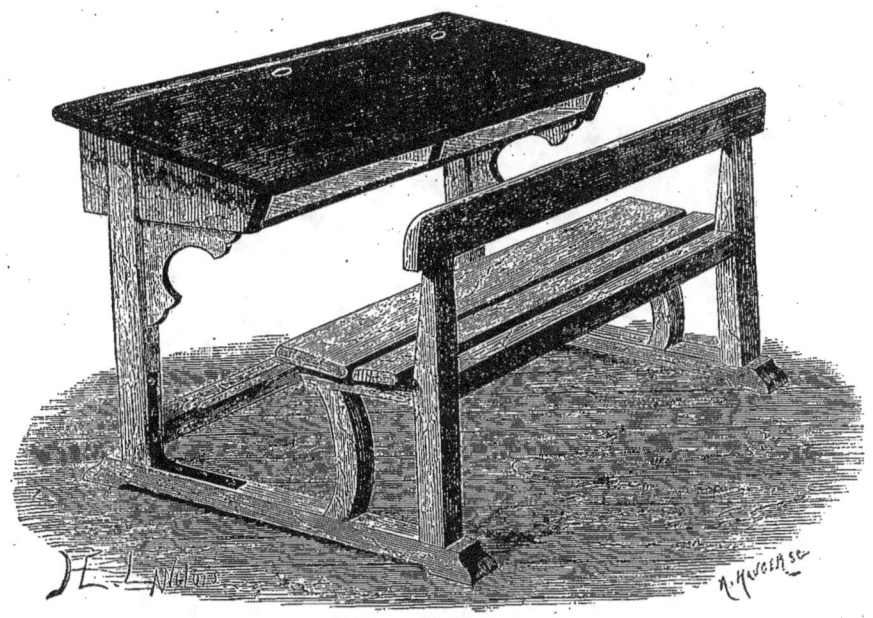

Bâti, siége et dossier en hêtre, casier en sapin, tablette supérieure en chêne noirci et ciré.

Pour assurer une parfaite solidité, les montants de la table, assemblés dans les patins, sont en outre maintenus par de fortes équerres en fer.

Même modèle avec pupitre articulé (voir page 11), la place 16 fr.
Même modèle à une seule place, sans pupitre 22 fr.
Encriers (voir page 18).

ÉCOLES ENFANTINES
ET
ÉCOLES PRIMAIRES

F. — TABLE-BANC A SUPPORTS CROISÉS
(DÉPOSÉE)

Deux places. — **13** francs la place

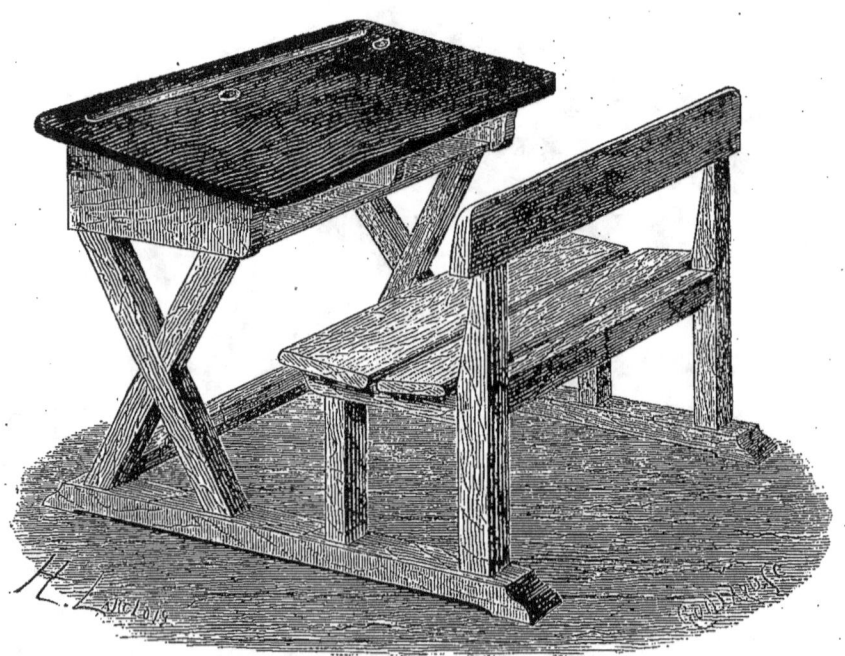

Bâti, siége et dossier en hêtre, casier en sapin, tablette supérieure en chêne noirci et ciré.

Même modèle avec pupitre articulé (voir page 11), la place **17 fr.**
Même modèle à une place sans pupitre. **23 fr.**

Encriers (voir page 18).

ÉCOLES ENFANTINES
ET
ÉCOLES PRIMAIRES

C. — TABLE-BANC NORMALE

(DÉPOSÉE)

Deux places. — **15** francs la place

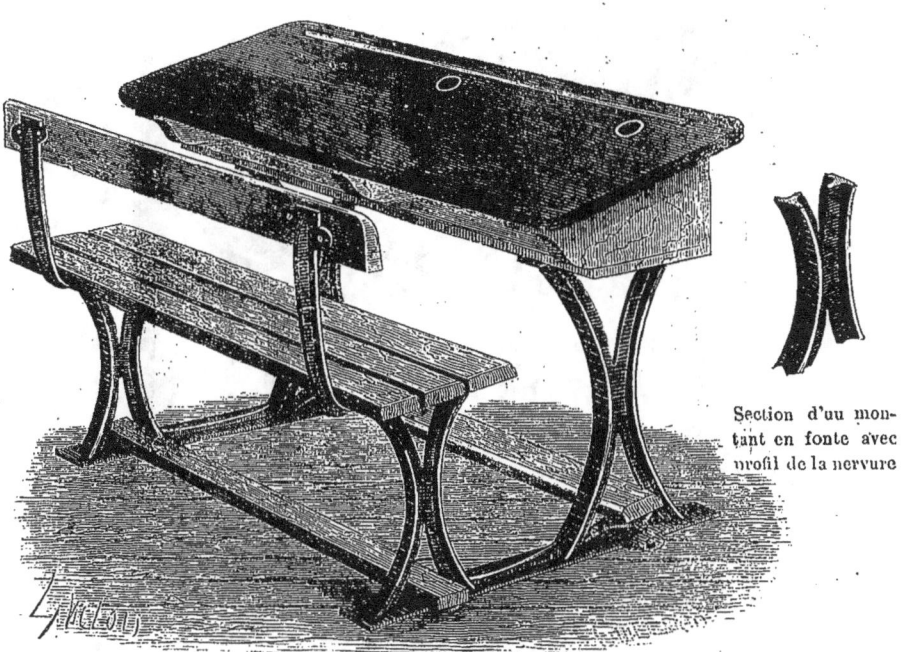

Section d'un montant en fonte avec profil de la nervure

Montants en fonte de fer d'une seule pièce, à nervures, siège et dossier en hêtre, casier en sapin, tablette en chêne noirci et ciré.
Même modèle avec pupitre articulé (voir page 11), la place 19 fr.
Même modèle à une place (voir page 11) 23 fr.
Encriers (voir page 18).

ÉCOLES PRIMAIRES
ÉCOLES NORMALES
LYCÉES ET COLLÈGES

DD. — MODÈLE DE LA VILLE DE PARIS

Une place. — **18** francs.

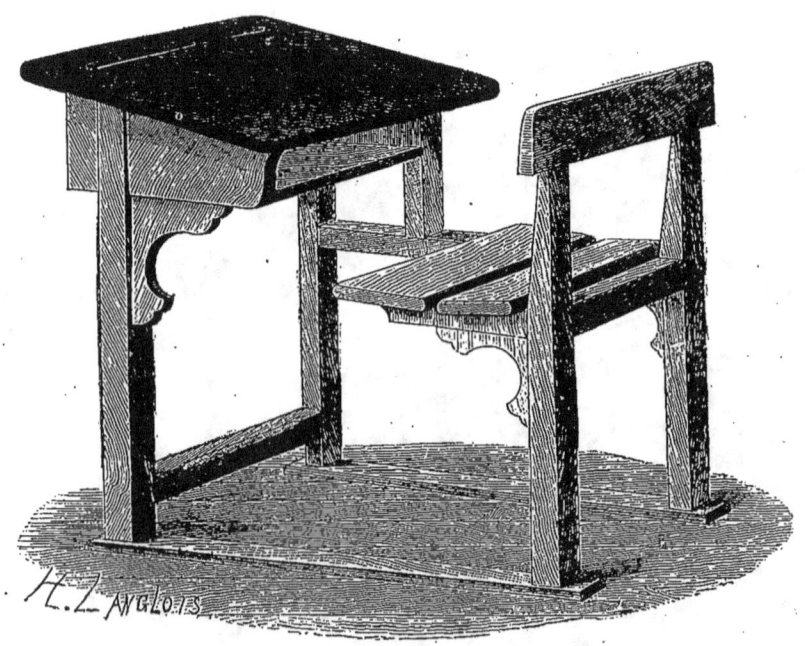

Bâti, siège, dossier et consoles en hêtre, casier en sapin, tablette supérieure en chêne noirci et ciré.

Ce modèle comprend cinq types comme les tables-bancs à deux places (voir le tableau des dimensions page 1).

Si l'on veut fixer le meuble dans le parquet, on supprime les semelles, et on les remplace par des équerres en fer qui se vissent dans les montants.

Même modèle avec pupitre articulé (voir page 11) **22 fr.**

Encriers (voir page 18). *Équerres* (voir page 18).

CC. — TABLE - BANC NORMALE
(Déposée).

Une place. — **28** francs

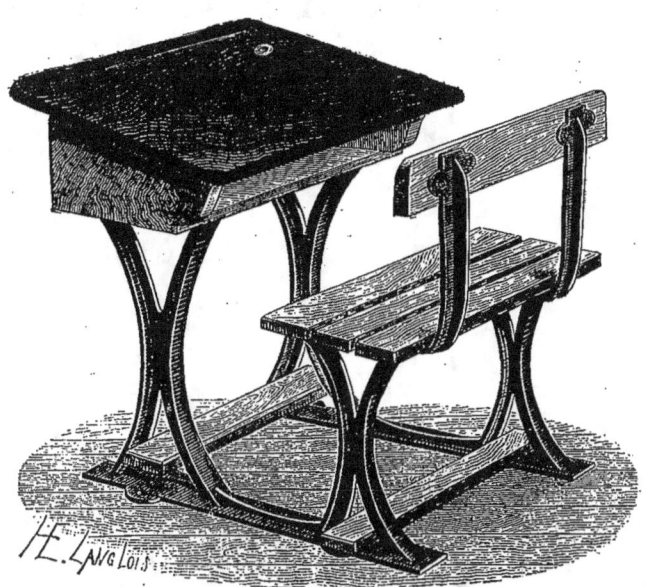

Montants en fonte de fer d'une seule pièce à nervures, siége, dossier et pédales en hêtre, casier en sapin, tablette supérieure en chêne noirci et ciré.

Même modèle avec pupitre articulé (voir ci-dessous). **32 fr.**
Même modèle pour jeunes gens dont la taille excède 1^m65 **31 fr.**
Encriers (voir page 18).

PUPITRES ARTICULÉS

Pupitre articulé, abattant complet. Pupitre articulé, demi-abattant.

Ces deux sortes de pupitres augmentent de **4 fr.** le prix de chaque place.

Les mêmes pupitres avec charnières d'un nouveau modèle en cuivre fondu, très solides, en plus par place . **1.25**

ÉCOLES NORMALES
ÉCOLES PRIMAIRES SUPÉRIEURES
LYCÉES ET COLLÈGES

TABLE AVEC CHAISE

A UNE, DEUX ET PLUSIEURS PLACES

(Déposée)

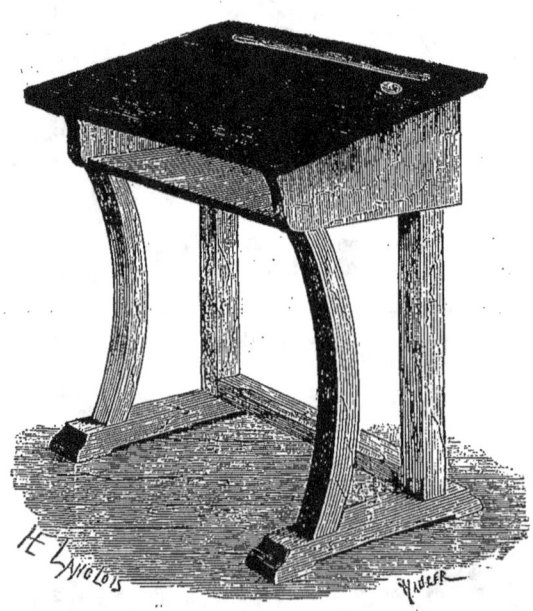

Hauteur en avant 0m72, largeur 0m45, longueur par place 0m50 et 0m60.

Supports et patins en hêtre, casier en sapin, tablette supérieure en chêne noirci et ciré. La chaise se paye en plus.

Modèle à une place	**15 fr.**
— à deux places	**24 fr.**
— à trois places	**33 fr.**
— à quatre places	**42 fr.**
— à cinq places	**55 fr.**

Même modèle avec pupitre articulé (voir page 11).

Encriers (voir page 18). *Chaises* (voir page 18).

ÉCOLES NORMALES
LYCÉES DE JEUNES FILLES

TABLE-BIBLIOTHÈQUE

A UNE ET DEUX PLACES

(Déposée)

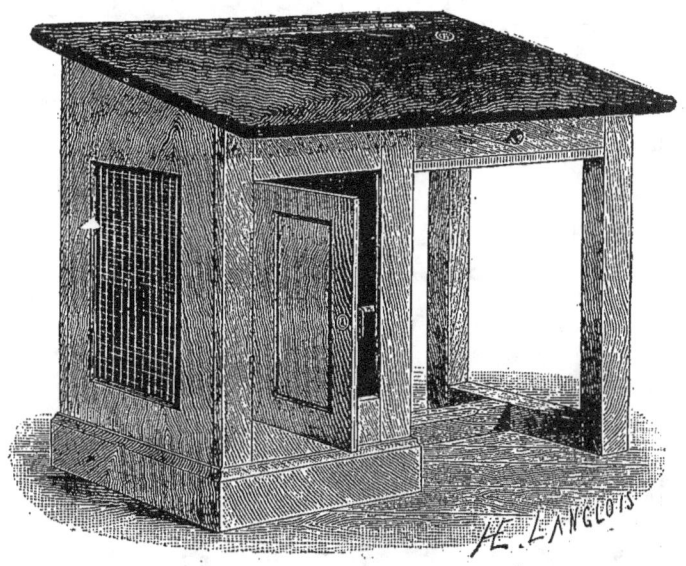

Hauteur en avant 0m72, hauteur en arrière 0m80. Largeur de la tablette 0m45. Longueur de la tablette pour un élève 0m80. Largeur de l'armoire 0m30, profondeur de l'armoire 0m40.

Bâti en hêtre, armoire en sapin, encaustiqué ou peint, tablette supérieure en chêne noirci et ciré, une place	25 fr.
Avec tiroir	28 fr.
Même modèle à deux places	45 fr.
Avec tiroirs	51 fr.
Même modèle, coffre en chêne verni ou ciré, une place : 35 fr.; deux places.	65 fr.
Avec tiroirs : une place : 39 fr. ; deux places.	73 fr.

Encriers (voir page 18). *Chaises* (voir page 18).

TABLE - BUREAU DU MAITRE

(Type officiel), avec chaise : **65 francs.**

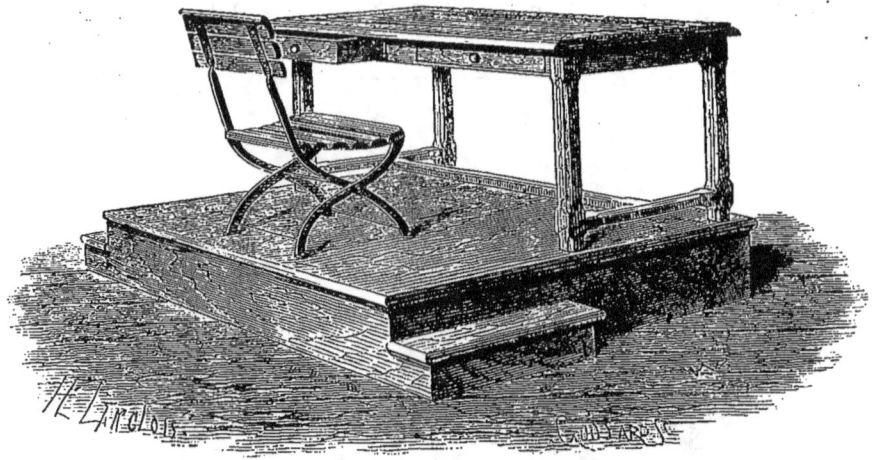

Table. Longueur 1m20, largeur 0m70, **Estrade.** Longueur 1m25, largeur 1m40.

Bâti en hêtre, dessus encadré de chêne. Estrade en sapin. Chaise en fer et bois.

CHAIRE DU MAITRE

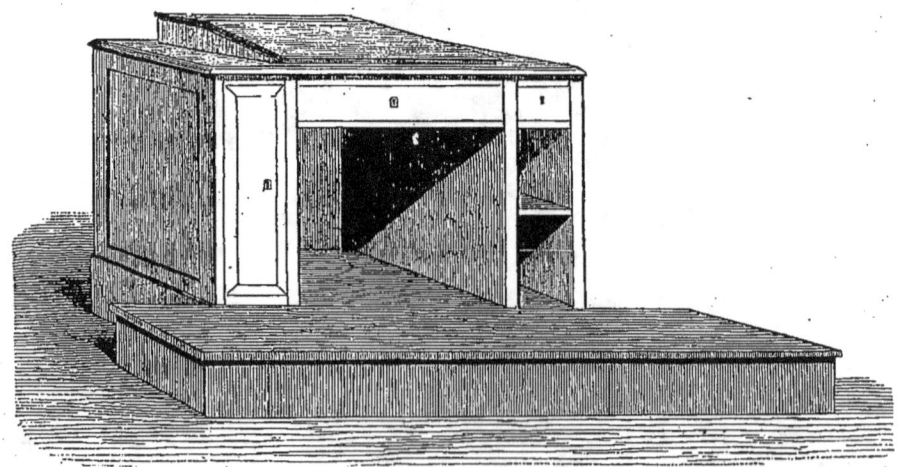

Longueur 1m25, largeur 0m60, hauteur au-dessus de l'estrade 0m74.

Modèle chêne { une marche : **110 fr.** **Modèle sapin** { une marche : **90 fr.**
Estrade sapin { deux marches : **120 fr.** { deux marches : **100 fr.**

Chaise (voir page 18)

ARMOIRE - BIBLIOTHÈQUE

POUVANT CONTENIR ENVIRON 200 VOLUMES

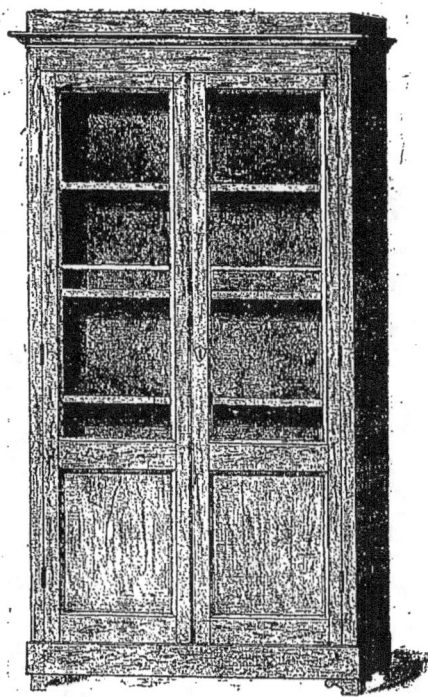

Hauteur 2^m. Largeur 1^m. Profondeur 0^m30.

Armoire-Bibliothèque, devant en chêne, côtés et fond sapin **60 fr.**
Vitrage en plus. **4 fr.**

BANC POUR PRÉAU ET POUR COURS DE COUPE

Banc en hêtre, Longueur 2^m, largeur 0^m22, hauteur 0^m35 **14 fr.**
Le même. Hauteur 0^m46. **15 fr.**
Le même avec pieds en fer. Hauteur 0^m35 **16 fr.**

POÊLE - VENTILATEUR

SYSTÈME GAILLARD, HAILLOT ET Cie (*Breveté*)

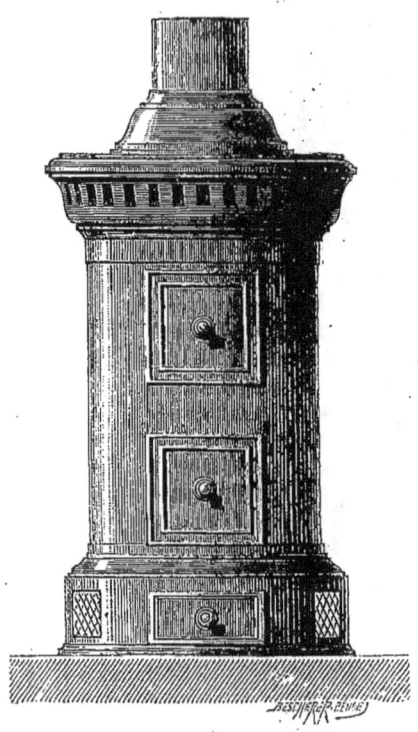 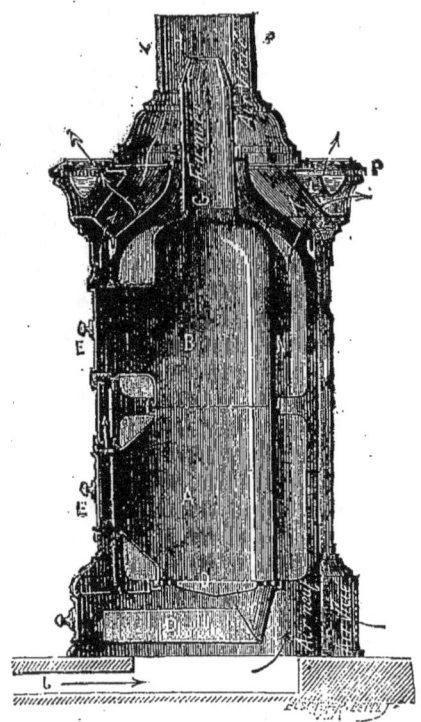

Numéros	1	2	3	4	5	6
Cube chauffé	90m3	125m3	175m3	225m3	275m3	350m3
Diamètre extérieur	0.39	0.39	0.50	0.50	0.585	0.585
Hauteur	0.95	1.025	1.10	1.175	1.250	1.325
Prix	110. »	125. »	155. »	185. »	225. »	255. »

Calorifères ronds, garniture fonte ornée.

 N° 3. Diamètre 0m30, hauteur 0m86 **70 fr.**

 N° 4. — 0m34, hauteur 0m94 **90 fr.**

 N° 5. — 0m38, hauteur 1m02 **100 fr.**

HORLOGES

Horloge (œil de bœuf) cadre noir façon ébène, 0m38 de diamètre, très-soignée, marchant 15 jours, sans sonnerie. **32 fr.**
avec sonnerie. **48 fr.**

CLOCHES ET SONNETTES

Cloches en bronze depuis 2 kil., le kil. **5 fr.**
Sonnettes à manche : 1.70, 2.25 et **2.50**

CHRISTS

Christ en cuivre bronzé, sur croix noire. **7 fr.**
— façon bois sculpté, hauteur 1m. . **19 »**

BUSTES DE LA RÉPUBLIQUE

N°								
N° 1 Buste plâtre	40 cent.	9 »	Console plâtre, pour buste	N° 1	3 25			
2 —	65 cent.	10 75	— plâtre —	N° 2	3 25			
3 —	77 cent.	21 25	— plâtre —	N° 3	3 25			
4 plastique	40 cent.	18 »	— plastique —	N° 4	6 75			
5 —	65 cent.	21 25	— plastique —	N° 5	6 75			
6 —	77 cent.	42 75	— plastique —	N° 6	8 75			

BAROMÈTRES ET THERMOMÈTRES

Baromètre à siphon. **13.50**
Thermomètre à alcool, planchette peinte **1.35**
— — 0m50 de haut. **2.25**
— — divisions gravées. **1.75**
— à mercure. **2.50**

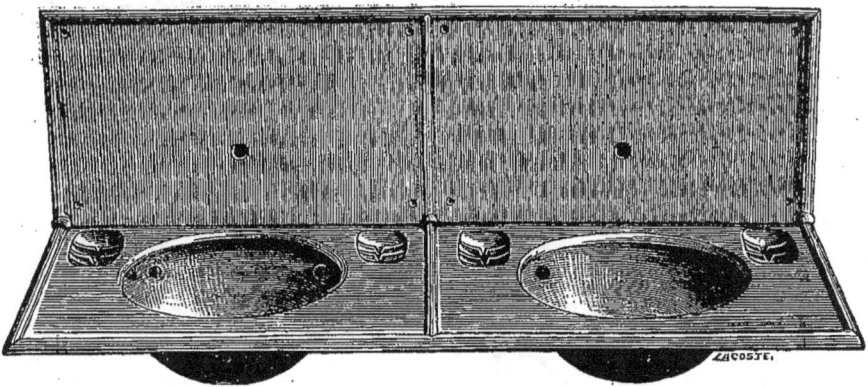

LAVABOS
EN FONTE ÉMAILLÉE

Lavabo n° 1 : diamètre de la cuvette : 0m26, tablette 0m40. **16 »**
— n° 2 : — — 0m38, — 0m50. **20 »**

Ces lavabos sont disposés pour être placés par séries en nombre quelconque; sauf désignation contraire, ils sont livrés avec dossiers percés pour recevoir un robinet et avec cuvettes à bonde.

LIT DE CAMP A PIEDS PLIANTS
POUR ÉCOLES MATERNELLES (*Déposé*)
Construit d'après les indications de Mlle Matrat, Inspectrice générale des Écoles Maternelles

Ce lit de camp en fer et toile ne tient que très peu de place, et peut s'accrocher au mur, quand son usage n'est pas nécessaire; il répond à un véritable besoin comme commodité, propreté et solidité. **8 »**
Toile de rechange. . . **2.75**

Longueur 1m20. Largeur 0m55. Hauteur au-dessus du sol : à la tête 0m28, à la base 0m12

CHAISES

Chaise en fer et bois pouvant, au besoin, être fixée au parquet. . . . **6 fr.**
Chaise cannée, noyer ou frêne, devanture Louis XV. **9. »**

Ces chaises ont 0ᵐ45 de hauteur.

ÉQUERRES

Équerres en fer pour fixer les tables, la pièce. . . **».60**
Porte-manteaux en fer vissés sur bois. . *la pièce* **1. »**
Claquoir-livre . . **2. »**
Claquoir ovale. . **2.50**

Chaise en fer et bois

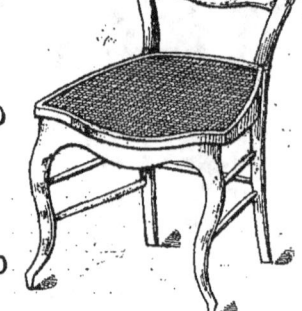
Chaise cannée

ENCRIERS

Encriers en porcelaine, orifice étroit, le cent. . **15. »**
— en verre, orifice étroit le cent. **15. »**
Encriers Bernheim en métal inoxidable, le cent. **40. »**

REPRODUCTEUR AUTOGRAPHIQUE
DE L'INGÉNIEUR DOUSSAL

Pour imprimer soi-même Écriture, Musique, Dessin, jusqu'à 75 belles copies.

Encrier Bernheim.

FORMATS		PRIX DES APPAREILS	
		DOUBLES	SIMPLES
In-8°	16×25	10 fr.	7 fr.
In-4°	25×32	16 fr.	10 fr.
Écolier	25×37	20 fr.	15 fr.
In-folio	31×48	30 fr.	20 fr.

Une *instruction* accompagne l'appareil.

Les inconvénients des appareils similaires avec pâte, généralement à base d'eau, sont de se durcir en séchant, de geler en hiver et de ne pouvoir s'effacer qu'à l'eau chaude, inconvénients que ne présente pas notre pâte, la glycérine restant liquide aux basses températures, tout en dissolvant très bien les couleurs d'aniline.

Encre spéciale (violette, rouge, verte, bleue), le flacon **».75**

MATÉRIEL D'ENSEIGNEMENT

TABLEAUX NOIRS ARDOISÉS

DIMENSIONS	BOIS ARDOISÉ		CARTON ARDOISÉ		
	1 face.	2 faces.	1 face.	2 faces.	1 face sur châssis
0m60 sur 0m80	7 fr.	10 fr.	4 fr.	6 fr.	7 fr.
0m75 — 1m	10 »	14 »	6 »	9 »	10 »
0m90 — 1m20	15 »	20 »	10 »	14 »	15 »
1m — 1m30	18 »	24 »	13 »	17 »	18 »
1m — 1m50	21 »	28 »	15 »	20 »	21 »
1m20 — 1m50	25 »	34 »	»	»	»

Quadrillage et réglure, en lignes blanches ou rouges, le mètre . . **15 cent.**

TABLEAU A PIVOTS ET ROULETTES
0m90 sur 1m20. **36 fr.**

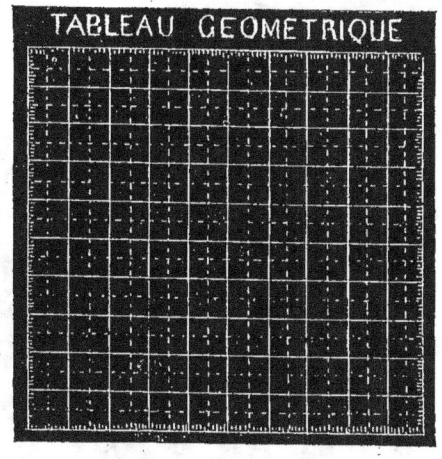

TABLEAU GÉOMÉTRIQUE
POUR LE DESSIN ARDOISÉ SUR LES 2 FACES ET LES COURS DE COUTURE.
Quadrillé sur une face, au décim. et au 1/2 déc.
1 mètre carré : **32 francs.**

CHEVALETS

Chevalets en chêne, à crémaillère et à chevilles, 2 mèt. de haut **15 fr.**

ACCESSOIRES

Équerres en bois à jour, ordinaires, de 0m50, 90 cent.; de 0m60. 1.25
Équerres à jour, divisées, de 0m60 . 1.50
Rapporteur en bois, ordinaire, **1.60**; à biseau 1.75
Règle-mètre. 1.20
Té en bois, divisé à bouton. 1.50
Compas en bois, depuis. 1.50
Craie fine, la boîte, 3 fr. — Ordinaire, la boîte. 1. »
Tampon à effacer, n° 2, **75 cent.** — N° 3 . 1.25

ARDOISES

ARDOISES FACTICES

PRIX PAR CENT

N°s	DIMENSIONS cadre non compris		NUES	ENCADRÉES	IMPRIMÉES	
					1 face	2 faces
0	0m08 sur	0m13	7 fr.	—	—	—
1	0m11 —	0m18	10 —	—	—	—
2	0m13 —	0m20	12 —	26 fr.	16 fr.	20 fr.
3	0m15 —	0m23	16 —	32 —	20 —	24 —
4	0m17 —	0m25	21 —	39 —	25 —	29 —
5	0m19 —	0m28	28 —	49 —	32 —	36 —
6	0m23 —	0m31	32 —	55 —	36 —	40 —
7	0m28 —	0m38	50 —	—	—	—
8	0m25 —	0m40	60 —	—	—	—

MODÈLE DES RÉGLURES

N°s 1. 4. 5. 6. 8. 9. 12.

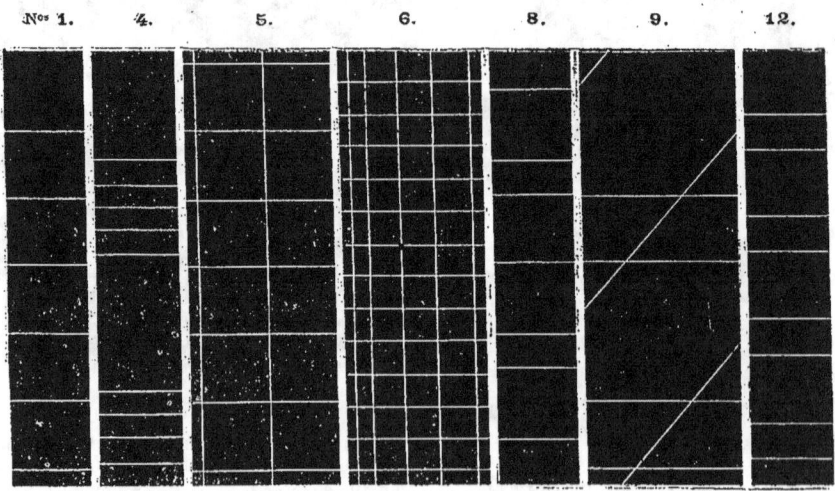

Cartes ardoisées (Voir page 23).

ARDOISES NATURELLES ENCADRÉES

N° 0 0m14 sur 0m20, cadre compris, le cent. 19 fr.
 1 0m16 — 0m22, — — 28 —
 2 0m17 — 0m24, — — 32 —
 3 0m19 — 0m26, — — 38 —
 4 0m20 — 0m29, — — 42 —

N° 5 0m22 sur 0m31, cadre compris, le cent. 48 fr.
 6 0m24 — 0m33, — — 54 —
Réglées ou quadrillées d'un côté, en plus par c. 6 —
 — — des 2 côtés.. — 10 —

ACCESSOIRES

Crayons d'ardoise facticés, en boîte, la grosse 2.20
 — — — montés en bois, — 4. »
 — — de couleurs, en boîtes, — 5. »
Crayons d'ardoise en pierre arrondis, en boîte, le cent ». 60

Éponges, petites: le cent: 5 fr.
 — grandes 14. »
Porte-Crayons américains, nickelés, le cent. 14.

PORTE-CRAYON AMÉRICAIN

MUSÉE DE LEÇONS DE CHOSES

GARNI ET VITRÉ : 50 fr.

(Déposé)

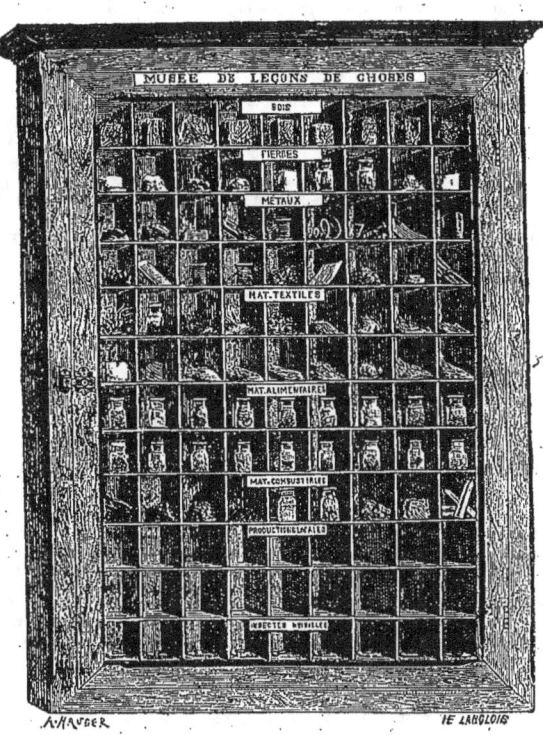

Ce meuble mesure 1 mètre de hauteur, 0,70 de largeur et 0,08 de profondeur. Il se suspend au mur de la classe. Une *porte vitrée* laisse voir 108 *casiers étiquetés* contenant les principaux échantillons des *trois règnes de la nature.* Ces échantillons sont classés sous ces titres : 1° Bois ; — 2° Pierres ; — 3° Métaux ; — 4° Matières textiles et Cuirs ; — 5° Matières alimentaires ; — 6° Matières combustibles ; — 7° Productions locales ; — 8° Insectes nuisibles. Les casiers placés sous la rubrique de productions locales, ainsi que ceux où sont inscrits les noms des principaux insectes nuisibles, sont destinés à être *remplis par les élèves eux-mêmes,* suivant les productions spéciales à chaque pays.

Un *tiroir* dissimulé sous les casiers inférieurs, sert à déposer au moment de la leçon, l'objet qu'on veut mettre en évidence.

Un *Guide pour le Maître* est en préparation ; il sera envoyé gratuitement avec le *Musée*.

BOITE DE LEÇONS DE CHOSES

Cette boîte est divisée en trois compartiments, subdivisés chacun en un grand nombre de petites cases qui renferment des échantillons à l'état brut et à l'état travaillé des différentes matières destinées aux principaux usages de la vie : alimentation — vêtement — habitation. Prix . **25** fr.

Questionnaire explicatif sur la boîte de leçons de choses 30 c.
Notice explicative (pour le maître) . 50 c.

TABLEAUX POUR L'ENSEIGNEMENT PAR L'ASPECT

HISTOIRE DE FRANCE

Tableaux d'histoire de France, d'après nos premiers artistes, et avec des compositions nouvelles par MM. PERRODIN, BARON et MASSIAS. 24 sujets, format petit carré : 0m50 sur 0m40.
Prix de la collection, coloriée avec le plus grand soin.. 25 »
Les 25 feuilles, collées sur toile, vernies, montées sur gorge et rouleau, formant un grand tableau .. 43 »
— collées sur 24 cartons ... 43

Les Druides coupant le gui. — Vercingétorix se rendant à César. — Sainte-Geneviève soutenant le courage des Parisiens. — Clovis à la bataille de Tolbiac. — Charles-Martel à la bataille de Tours. — Charlemagne reçoit la soumission de Witikind. — Eudes fait lever le siège de Paris. — Les Communes. — La Chevalerie. — Prise de Jérusalem par les Croisés. — Saint-Louis rendant la justice sous un chêne. — Mort de Duguesclin. — Philippe-Auguste et les milices des communes à la bataille de Bouvines. — Sacre de Charles VII à Reims. — Entrée de Charles VIII à Naples. — Bataille de Marignan : François I^{er} armé chevalier par Bayard. — Entrée de Henri IV à Paris. — Richelieu à la Rochelle. — Bataille de Rocroy. — La Fronde : Journée des Barricades. — Louis XIV et son siècle. — Bataille de Fontenoy. — Ouverture des Etats-Généraux. — Le vaisseau *le Vengeur*.

— Notice explicative des tableaux avec un questionnaire sur chaque sujet. Brochure in-12, contenant 24 vignettes reproduisant les tableaux... » 75

Tableau-image d'histoire de France, réduction des précédents. 24 sujets de 0m22 sur 0m16, formant un tableau de 1m20 sur 0m90.
Prix, colorié, collé et monté sur toile, sur gorge et rouleau................................. 12 »

HISTOIRE NATURELLE

30 sujets de 0m50 sur 0m40, exécutés par des artistes spéciaux. Prix, en noir............ 10 50
Coloriés avec le plus grand soin... 22 50
Ces trente sujets collés sur toile, vernis, montés sur gorge et rouleau, formant un grand tableau 40 50
Collés sur 30 cartons.. 45 »

L'Ours brun — Le Loup. — Ara, Kakatoès. — Vache. — Dromadaire. — Aigle. — Chèvre. — Girafe. — Tigre. — Panthère. — Cheval. — Éléphant. — Cerf. — Lièvre, Lapin. — Autruche. — Rossignol, Moineau, Écureuil. — Sanglier. — Renard, Perdrix. — Lion. — Lionne. — Mouton, Chien de berger. — Baleine. — Chauve-Souris, Hirondelle, Araignée et Mouche. — Semnopithèque barbu, Macaque ordinaire. — Ane. — Castor. — Ours blanc, Phoque. — Crocodile, Lézard vert. — Chien. — Canard. — Dindon, Poule, Oie, Coq, Pigeons, Poussins. — Requin, Tortue, Hareng, Sardine, Morue, Alose, Huitres. — Serpent à sonnettes, Couleuvre, Grenouille, Crapaud, Vipère, Papillon. — Chat, Souris.

TABLEAUX ZOOLOGIQUES

48 sujets de 0m80 sur 0m66, représentant avec une grande exactitude scientifique, les types des principaux animaux. 36 sujets sont en vente.
Prix de chaque sujet.. 2 »
Carton pour serrer les planches.. 7 »
Les Races humaines, 1 feuille.. 3 »

TABLEAUX ANATOMIQUES — L'HOMME

5 tableaux coloriés, de 0m80 de long sur 0m58 de large.

1º Squelette. — 2º Cavité thoracique et abdominale. — 3º Système nerveux et organes des sens. — 4º Circulation. — 5º Appareil de la digestion.
Prix des 5 tableaux en feuilles.. 18 »
— des 5 tableaux collés sur toile... 24 »
— des 5 tableaux vernis et montés sur gorge et rouleau................................... 30 »

TABLEAUX GÉOGRAPHIQUES

Dressés par M. Félix HÉMENT, inspecteur de l'Enseignement primaire à Paris ; dessinés par CICÉRI.

Collection de 12 dessins, de 0m60 sur 0m40 (*imprimés en chromo*), destinés à faciliter la connaissance des cartes géographiques aux enfants qui abordent l'étude de la géographie............ 15 »
Collés sur 12 cartons.. 24 »

1º L'Archipel. — 2º Le Canal, l'Ecluse. — 3º Le Cap, la Falaise. — 4º Chemin de fer, Viaduc, Tunnel, Routes et Cours d'eau. — 5º Le Confluent, les Collines. — 6º Le Cours d'eau, les Glaciers. — 7º Le Détroit. — 8º Le Golfe le Volcan. — 9º L'Isthme. — 10º Le Lac, les Glaciers. — 11º Le Port. — 12º La Vallée, le Torrent.

TABLEAUX D'HISTOIRE SAINTE (Voir *Ecoles maternelles*.)

GÉOGRAPHIE

I. CARTES MURALES ÉCRITES

Imprimées en chromo-lithographie, collées sur toile, montées sur gorge et rouleau.

CARTES de M. E. LEVASSEUR, de l'Institut.

La France au 1/600,000ᵉ, teintée par département (2m05 sur 2m)	30 fr. »
L'Europe au 1/4000,000ᵉ (1m45 sur 1m75)	25 fr. »
La Terre au 1/25,000,000ᵉ	27 fr. 50
L'Algérie et les Colonies françaises au 1/1,000,000 (2m25 sur 1m75)	25 fr. »
L'Afrique et l'Australie au 1/10,000,000ᵉ (1m15 sur 1m45)	25 fr. »

CARTES de MAGIN, revues par M. Ch. PÉRIGOT

Ces cartes, plus particulièrement destinées aux classes élémentaires, sont écrites en gros caractères faciles à lire de loin; elles mesurent 1m70 de largeur sur 1m30 de hauteur.

Prix de chaque carte . 15 fr.

France physique, politique et historique. | Europe physique, politique et historique.
Mappemonde (projection de Mercator).

Les mêmes cartes, plus petites (1m25 de largeur sur 0m95 de hauteur) 7 fr. 50

II CARTES MURALES MUETTES.

Imprimées sur toile ardoisée, montée sur gorge et rouleau (1m60 sur 1m40 de haut).

France : 24 fr. | Europe : 24 fr. | France-Europe : 30 fr. | Planisphère : 25 fr.

PETITES CARTES MUETTES ARDOISÉES

France physique ou politique d'un côté.— Europe de l'autre (0m25 × 0m30) Le cent. 50 fr.

LES BASSINS DE LA FRANCE

Cartes muettes portatives, de 0m28 sur 0m38, imprimées sur carton ardoisé des deux faces,
La pièce . 1.50

LA FRONTIÈRE FRANCO-ALLEMANDE

Carte muette portative des pays limitrophes de nos nouvelles frontières du côté de l'Allemagne, imprimée sur carton ardoisé (0m28 × 0m38) La pièce 1.50

III. GLOBES TERRESTRES

1° Dressés par M. Ch. PÉRIGOT, dessinés par M. A. MOUREAUX, du dépôt de la Guerre.

Nᵒˢ	Circonfér.	Pied bois	INCLINÉ SUR L'ÉCLIPTIQUE	
			Pied bois	Pied fonte bronzée
0	0m40	5 »	6 50	7 50
1	0m50	6 50	7 50	8 50
2	0m80	10 »	12 »	14 »
3	1m »	15 »	16 50	18 »
2° Dressés par MM. LAROCHETTE et BONNEFONT				
3	1m20	31 »	34 »	36 »
4	1m60	52 »	56 »	57 »

FRANCE EN RELIEF, par C. KLEINHANS. Grand format : 80 fr. — Moyen format : 40 fr. Petit format : 5 fr.

APPAREIL POUR SUSPENDRE LES CARTES

Cet appareil en fer se place sans frais, et son installation n'offre pas de difficulté. Huit vis suffisent pour le fixer solidement au mur, sur une cloison ou sur du bois. Appareil pour 5 cartes.. 10 »
Prix des deux rondelles en cuivre et des clous tourillons.................................. 2 50
Prix des bâtons ronds, noirs et vernis, le mètre... 1 »

PORTE-CARTE CARTOTHÈQUE
Par M. GAUSSERAND, inspecteur de l'enseignement primaire.

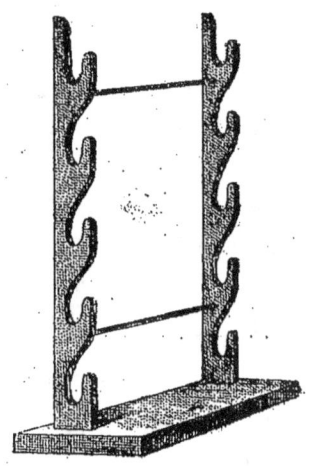

CARTOTHÈQUE
Pour serrer et ranger les cartes.......... 10 »

SUSPENSEUR POUR CARTES ET TABLEAUX

PORTE-CARTE

La carte, suspendue à deux crochets fixés à la branche horizontale, se place à la hauteur voulue, au moyen d'une vis. Les élèves n'ont pas besoin de quitter leur place, quand vient la leçon de géographie; on transporte la carte sous leurs yeux, à la hauteur nécessaire............ 14 »

Ce petit appareil en fonte se fixe, au moyen de deux vis, sur la gorge ou bâton supérieur de la carte, etc., à suspendre. Munis de ce crochet, les cartes, ou tableaux peuvent être placés ou déplacés rapidement avec la plus grande facilité. Pour cela, on se sert d'un bâton armé d'une pointe. Les cartes peuvent alors se superposer en grand nombre, suivant la longueur du clou ou de la tige destinés à les recevoir................ » 50

ÉCOLES MATERNELLES

MÉTHODE FRŒBEL

COMPTEUR FRŒBEL
PAR J. BROCHET

Prix : 30 francs, avec Notice explicative

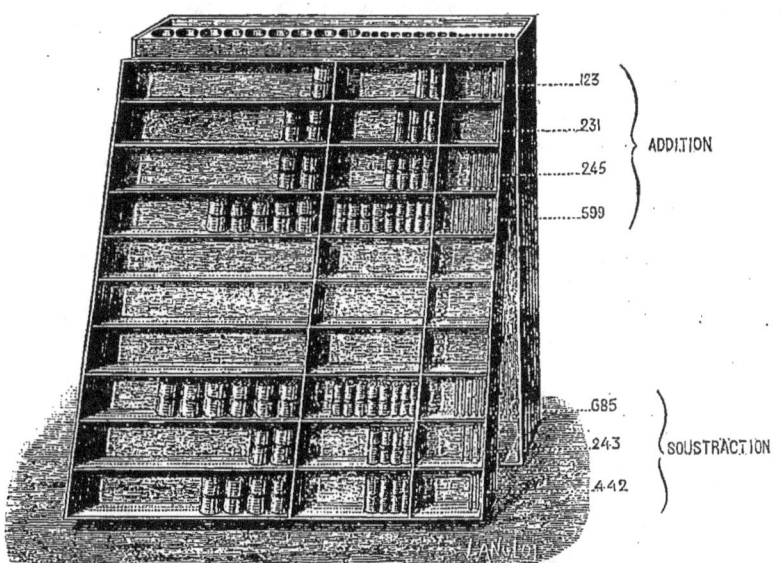

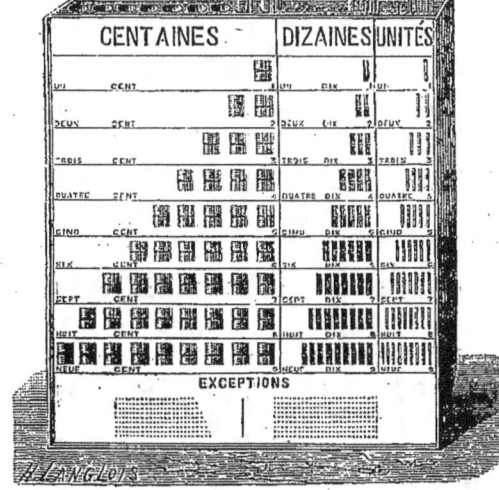

L'objet du COMPTEUR FRŒBEL peut se résumer en quelques mots : enseigner les notions élémentaires de l'arithmétique par l'intuition. Ici, en effet, ni abstraction, ni convention : l'unité, la dizaine, la centaine sont matérialisées, l'enfant voit, touche, compte, avec les yeux et avec les mains, avant de compter mentalement. L'étude raisonnée de la numération et des quatre opérations se fait ainsi avec rapidité, et, l'expérience l'a prouvé, avec plein succès.

Afin de faciliter la tâche du maître, l'auteur, dans une brochure qui accompagne l'appareil, a indiqué d'une manière précise la marche à suivre, la succession des exercices à faire.

Ajoutons enfin que la simplicité de l'appareil permet d'en confier le maniement à un moniteur et que les quelques milliers (5,000) de buchettes qu'il renferme, peuvent servir à des exercices individuels aussi variés que fructueux.

DONS FRŒBEL

0. *Balles* en laine de couleurs....................	Le cent	20 »
1. *Boîtes* en bois à coulisse contenant 6 balles de couleurs..........	La boîte	2 »
2. — — — cube, cylindre et sphère......	—	2 50
3. — — — 8 cubes de 2 cent. 1/2.........	—	» 95
4. — — — 3 cubes, 8 prismes..............	—	» 95
5. — — — 27 cubes, dont 6 découpés en prisme............	—	2 50
6. — — — 20 prismes et 6 prismes partagés en deux................	—	2 50
7. — — — 100 lattes.................	—	2 50
8. — — — 100 bâtons de 10 cent. et 100 bâtons de 5 cent................		2 »
9. 20 Anneaux partagés en 2 et en 4...............	—	2 »
10. *Bandes* de papier de couleurs assorties pour trames de 1/2 cent....	Le mille	2 50
11. — — — 1 cent....	-	3 »
12. *Aiguilles* en bois...................	Le cent	8 75
13. *Bâtonnets* vernis..................	La grosse	7 50

PORTE-CRAYON FRŒBEL

La boîte contenant cent mines et un porte-crayon.................. 1 fr.
La boîte contenant cent porte-crayons (sans les mines)................ 5 fr.
Porte-tableau.................. 5 fr.
Signal.................. 1 fr.

MÉTHODE PHONOMIMIQUE DE LECTURE
Par GROSSELIN

1. Manuel de la phonomimie ou méthode d'enseignement par la voix et par le geste, guide détaillé de l'instituteur et de l'institutrice pour l'emploi des procédés d'enseignement d'Augustin Grosselin, 3ᵉ édition entièrement refondue. 1 vol. in-12, br. avec figures dans le texte 1 »
2. Alphabet phonomimique, une feuille renfermant 32 petites images des gestes et lettres » 25
3. Grands gestes, 32 images des gestes et lettres pour l'enseignement simultané d'une classe, découpés et collés sur cartes, avec les équivalents des sons et articulations au verso. 32 cartons.................. 1 80
4. Tableau préparatoire à la lecture, sons et articulations groupés par équivalents, une feuille.................. » 25
5. Enseignement de la lecture rendue attrayante et rapide, livre de l'élève, 8ᵉ édition, un vol. in-12, cart., avec figures.................. » 40
6. Instruction pour l'enseignement de la lecture, par l'emploi de la phonomimie, livre du maître, un vol. in-12, broché.................. » 50
7. Vingt-six Tableaux de lecture, contenant 500 mots disposés en exercices gradués et pouvant en former 850 par la permutation facile à opérer, imprimés en gros caractères, collés sur cartons, et découpés en 100 colonnes de dix lignes, avec support en bois pour le rapprochement des colonnes et la composition de nouveaux mots.................. 10 »
8. Alphabet phonétique, en caractères typographiques et en écriture cursive, de grandes dimensions, formant un jeu complet de sons et articulations répartis en 84 cases et collés sur cartes. Ils servent à composer un grand nombre de mots qui sont indiqués, en petits caractères, à côté de chacun des éléments servant à les former 1 80

MÉTHODE MICHEL

DEUX TABLEAUX DE LECTURE, collés sur toile, vernis, montés sur gorge et rouleau. 15 »
La méthode, en 20 tableaux, in-folio, collés sur dix cartons.................. 6 50

MÉTHODE CUISSART

Premier Livret. In-16, 35 gravures » 40
Deuxième Livret. In-16, illustré.................. » 45

TABLEAUX D'HISTOIRE SAINTE
DESSINÉS PAR LELOIR & LLANTA
Coloriés avec soin. — 0ᵐ50 sur 0ᵐ41

Ancien Testament : 30 sujets collés sur cartons.................. 45 »
Nouveau Testament : 50 sujets — 74 50

NÉCESSAIRE MÉTRIQUE
Par DURU

*Approuvé et honoré de commandes par les Ministres de l'Instruction publique,
de la Guerre, de l'Agriculture et du Commerce*

40 francs

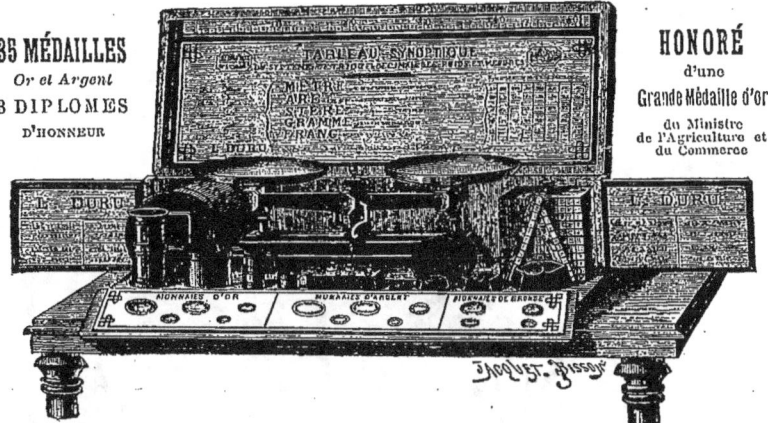

35 MÉDAILLES
Or et Argent
3 DIPLOMES
D'HONNEUR

HONORÉ
d'une
Grande Médaille d'Or
du Ministre
de l'Agriculture et
du Commerce

Appareil Level, n° 6 .	64 20
Appareil du système métrique, destiné à montrer les différentes unités métriques, notamment le mètre carré et le mètre cube, par BOUCHERIE, instituteur. . .	40 »
Tableau des poids et mesures, par M. A. MAGIN, beau tableau de 1m70 sur 1m30, collé sur toile, avec gorge et rouleau, et verni.	15 50
Petit tableau des poids et mesures, par le même, 1 feuille format grand monde, collée sur toile, vernie, montée sur gorge et rouleau	7 50
Tableau (Nouveau) du système métrique, représentant en vraie grandeur toutes les mesures, par M. LINANÈS, ancien inspecteur de l'instruction primaire (1m85 sur 1m35,) colorié, monté sur toile avec gorge et rouleau, verni	20 »

BOULIER-COMPTEUR VERTICO-HORIZONTAL
Par M. CHAUMEIL, inspecteur primaire à Paris
Prix : **20 francs**

BOULIER-COMPTEUR A MAIN
Par M. Ch. LEROY
DIRECTEUR D'ÉCOLE NORMALE.
Prix : **1 fr.**

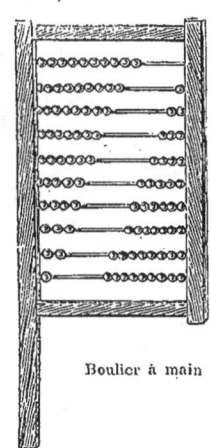

Boulier à main

BOULIERS-COMPTEURS ORDINAIRES

Boulier compteur, 65 c. de haut sur 45 c. de large. La pièce	**6** fr.
Le même, sur pied	**15** »

DESSIN
TABLE A DOUBLE USAGE
Modèle de M. PILLET
(DÉPOSÉE)
Inspecteur général du Dessin.

Type n° 1 (Hauteur 1m05) 50 fr.
Type n° 2 (Hauteur 0m90) 47 fr.

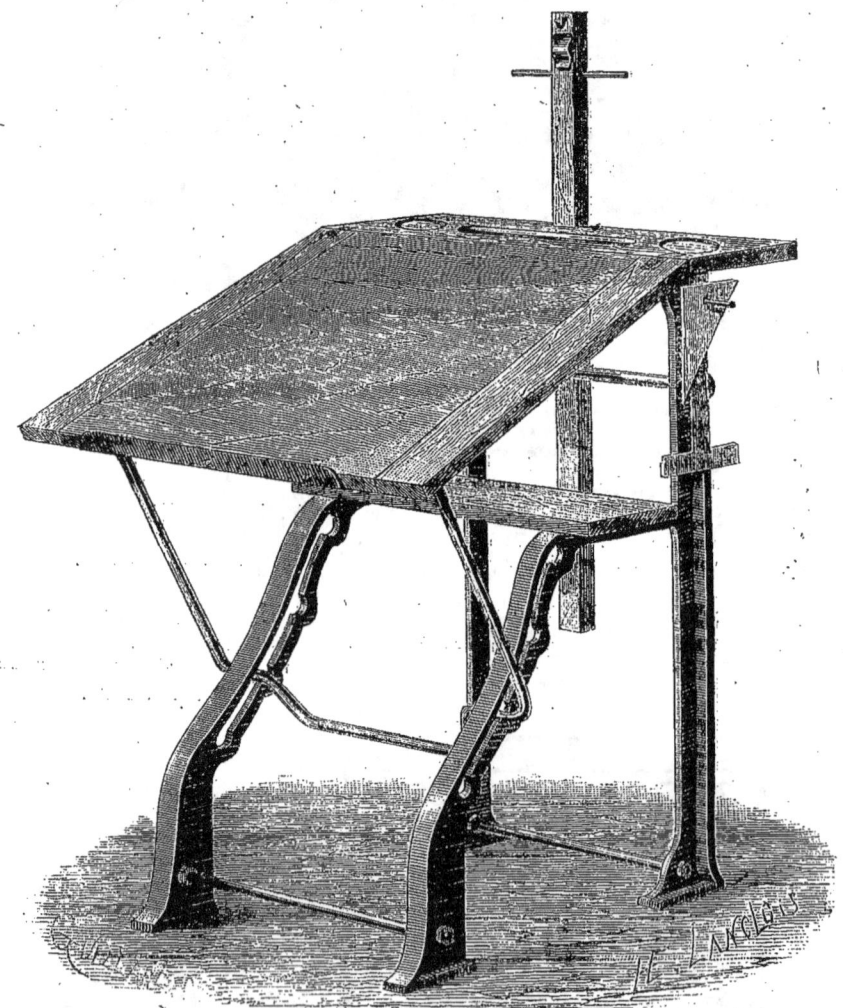

Cette table sert à la fois à l'enseignement du dessin d'après la bosse et du dessin géométrique. L'abattant, soutenu par une béquille en fer qui se place dans les crans d'une crémaillère, peut prendre des inclinaisons variables, depuis la position horizontale jusqu'à la position inclinée pour le dessin d'après la bosse. — L'élève est assis sur un tabouret indépendant de la table. (Voir page 29).

Nota. — Nous expédions les Tables de dessin, montées ou non montées (Voir emballage, page 4). Dans ce dernier cas, le montage sur place est à la charge du destinataire ; une table est expédiée toute montée, comme modèle.

TABLE DE DESSIN A DEUX PLACES
(Type officiel)
Chêne et hêtre : 50 francs.

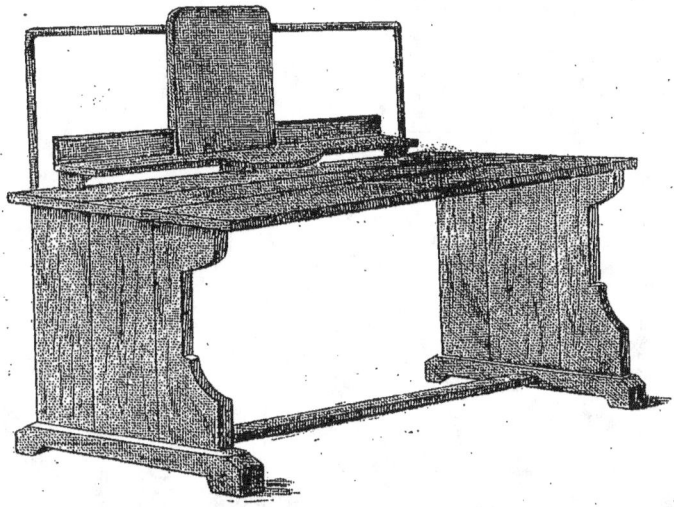

Longueur : 1m30, largeur : 0m65, hauteur : 0m85 (pour la première taille) 0m75 (pour la taille inférieure)

BAHUT PORTE-MODÈLES
(Modèle de M. Pillet, déposé)
120 FRANCS

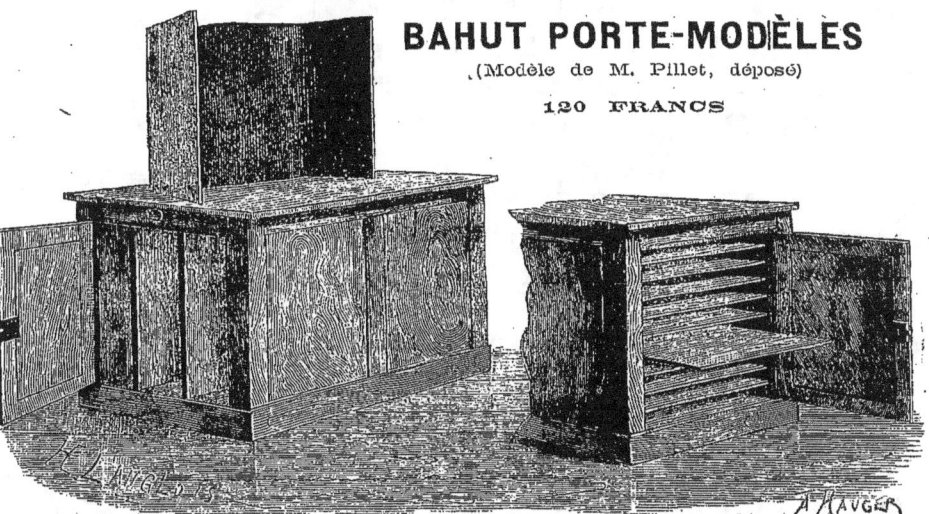

Armoire des cartons. Armoire des modèles.

Ce bahut, de 1m40 de longueur sur 1m de hauteur et 0m50 de profondeur, se compose de : 1° deux armoires latérales, l'une pour les modèles graphiés, l'autre pour les cartons des élèves; 2° un écran mobile formé de trois planches légères peintes en noir, dont une est fixe, pour l'éclairage des modèles.

TABOURETS

Tabouret en bois à rehausse (Modèle de M. Degeorge) pour le dessin géométrique et le dessin d'art, remplaçant deux tabourets. 10 fr.
Tabourets en bois et tabourets cannés de différentes hauteurs.

COURS DE COUPE ET DE COUTURE

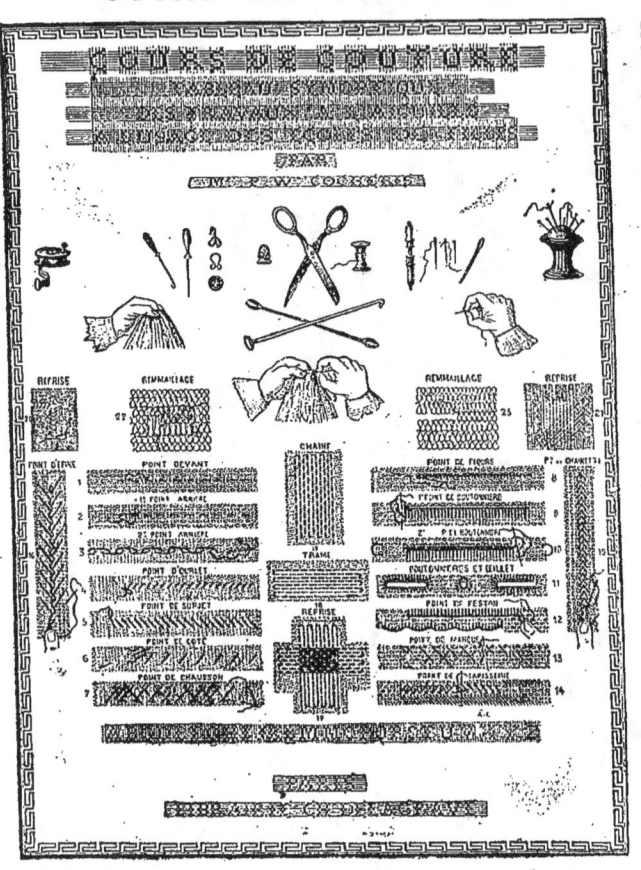

TABLEAU SYNOPTIQUE DES TRAVAUX A L'AIGUILLE
PAR Mme P. W. COCHERIS
Prix, collé sur toile, avec gorge et rouleau............ 15 fr.
1m25 sur 0m95
Fixe-étoffe. **3 fr.** Métier-modèle............. 5 fr.

PÉDAGOGIE DES TRAVAUX A L'AIGUILLE
Par LA MÊME. 1 volume.... » fr. »

Tableau géométrique (voir page 19).......... 32 fr.
Chevalet 15 fr.
Table pour la coupe (modèle de la ville de Paris), composée d'un tréteau pliant et d'un dessus mobile, 2m de long, 0m60 de large et 0m70 de haut............ 34 fr.
Armoire à panneaux pleins ($1^m90 \times 1^m \times 0^m37$).... 100 fr.
Coffret en chêne pour serrer les objets de couture ... 15 fr.
Ardoises de $0^m25 \times 0^m40$, le cent........... 60 fr.
Papier phormium, la main.............. 1 fr.
Tabourets de 0^m46 à 0^m70 de haut, en frêne canné. 7 et 8 50

BUSTES (MANNEQUINS)

Homme............	22 fr.	Garçonnet........ 15. » à	25 fr.
Femme (buste court)......	22. »	Fillette........ 11. » à	17. »
— (demi-jupe)........	25. »	Corps pour lingerie.......	10. »
— (buste sur jupe).....	40. »	Poupée pour modèle......	12. »

Pour les garçons et fillettes indiquer l'âge et la taille.

FUSILS SCOLAIRES

Reproduction du Fusil en usage dans l'Armée.

SYSTÈME ANDREUX

Reproduction du Fusil en usage dans l'Armée.

SYSTÈME ANDREUX

1878 HORS CONCOURS — HONNEUR PATRIE

Fournis au Ministère de l'Instruction publique pour les Lycées, Collèges et Écoles; — au Ministère de la Guerre pour le Prytanée militaire de la Flèche; — au Ministère de l'Intérieur pour les colonies pénitentiaires et les établissements de l'Assistance publique, etc.

Fusil d'exercice. Fusils de tir.

MATÉRIEL MILITAIRE SCOLAIRE

Fusil scolaire d'exercice (Système Gras) :
N° 1, sans fourniment, poli, 12 fr. — bronzé . . . 13. »
N° 2, sans fourniment, poli, 18 fr. — bronzé . . . 19. »
N° 2, avec fourniment, poli, 26 fr. — bronzé . . . 27.50
Le fourniment comprend : la bretelle, l'épée baïonnette et son fourreau, le ceinturon et le porte-épée-baïonnette.
Fusil de tir à courte portée pour les écoles et sociétés de tir :
Petit modèle, sans fourniment (long. 1m15) . . . 30. »

Grand modèle, sans fourniment (1m25) 40. »
Petites cartouches de tir le cent. 2. »
Sifflet scolaire Daniel, adopté dans les écoles primaires de la ville de Paris »,75
Théorie militaire 1. »
Cahiers des devoirs militaires, du capitaine Daniel, l'un 15 c. — le cent 13. »
Sabre d'officier 15 »
Ceinturon verni, avec plaque 4 »

GYMNASTIQUE

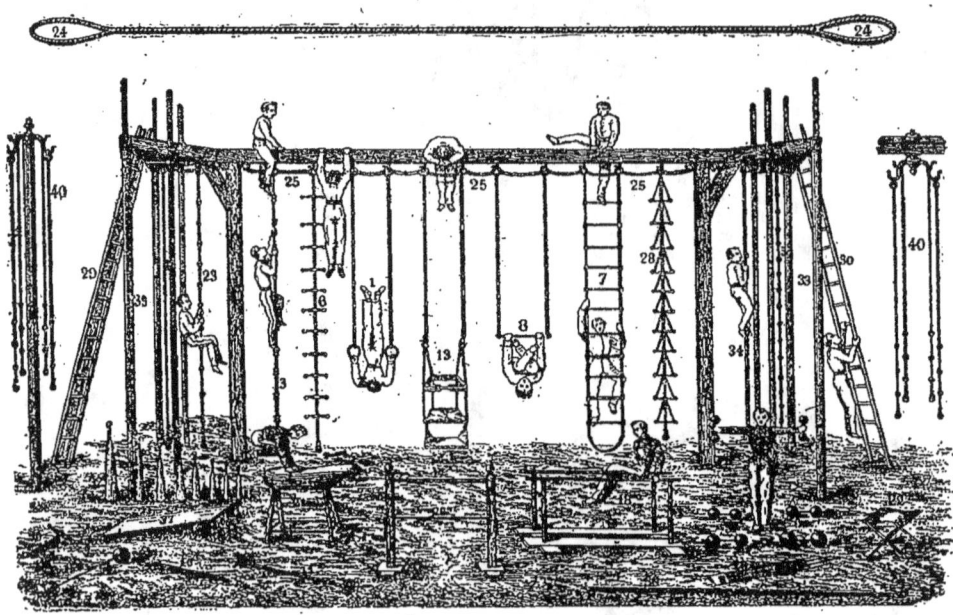

PRIX DES APPAREILS

Numéros	DÉSIGNATION des APPAREILS	Enfants Portique 3 m. de haut.	Adultes Portique 3m50 de haut.	Hommes Portique 4 m. de haut.	Numéros	DÉSIGNATION des APPAREILS	Enfants Portique 3 m. de haut.	Adultes Portique 3m50 de haut.	Hommes Portique 4 m. de haut
1	Anneaux	5.75	7. »	9. »	22	Chevalet de natation	5.50	6.50	7.50
2	Balançoire simple de collège	7.50	10. »	12.50	23	Corde à nœuds tressés	7.50	10.50	14. »
3	Corde à console	7.50	10.50	14. »	24	Corde de traction	15. »	25. »	35. »
4	Corde lisse	3.75	5.25	7. »	25	Corde de passage	6.50	7.50	8.50
5	Corde à nœuds noués	5 »	6.75	8.75	26	Corde pour sauter munie de sacs	5. »	5.50	6. »
6	Corde à perroquet	7.50	10.50	14. »	27	Crochets pour suspendre les agrès	».75	1.25	1.75
7	Échelle de cordes	7.50	10.50	14. »	28	Échelle de Boisrosé	10.50	14. »	17.50
8	Trapèze	4.75	6. »	8. »	29	Échelle dorsale ou orthopédique	30. »	40. »	50. »
	Les huit pièces principales	49.25	66.50	87.25	30	Échelle gymnastique ordinaire	24. »	32. »	40. »
	APPAREILS DIVERS				31	Haltères (le kilog)	».70	».60	».50
9	Anneaux courts	5. »	6. »	7. »	32	Mils ou massue (la paire)	5. »	7. »	9. »
10	Anneaux recouverts de peau	9. »	12. »	15. »	33	Mât vertical fixe ou mobile	6. »	8. »	10. »
11	Arc-boutant	3. »	3.50	4. »	34	Perche oscillante	5. »	6. »	7. »
12	Balançoire 1/2 garnie	10. »	15. »	20. »	35	Perche amorosienne	7.75	9.75	11.75
13	Balançoire garnie	12.50	17.50	22.50	36	Perches à sauter (le mètre)	».75	».75	1. »
14	Balançoire gondole	50. »	75. »	100. »	37	Tremplin	»	35. »	45. »
15	Barres à sphères	1.50	2. »	2.50	38	Trapèze court	4. »	5. »	6. »
16	Barres à lancer (le kilog)	».80	».80	».80	39	Trapèze ferré pour voltige	8. »	12. »	16. »
17	Barres fixes en fer, dites allemandes	20. »	30. »	40. »		Vindas ou pas de géant (mât non compris)	25. »	35. »	45. »
18	Barres parallèles mobiles	»	45. »	55. »	40	Portiques ordinaires	120. »	180. »	240. »
19	Bois de lutte	2. »	2.50	3. »		Portiques avec plate-forme	150. »	240. »	300. »
20	Ceintures	1. »	2. »	3. »					
21	Cheval de bois	»	90. »	128. »					

4405. — Paris. — Typ. Tolmer et Cie, 3, rue de Madame.

TABLE-BANC SANS DOSSIER

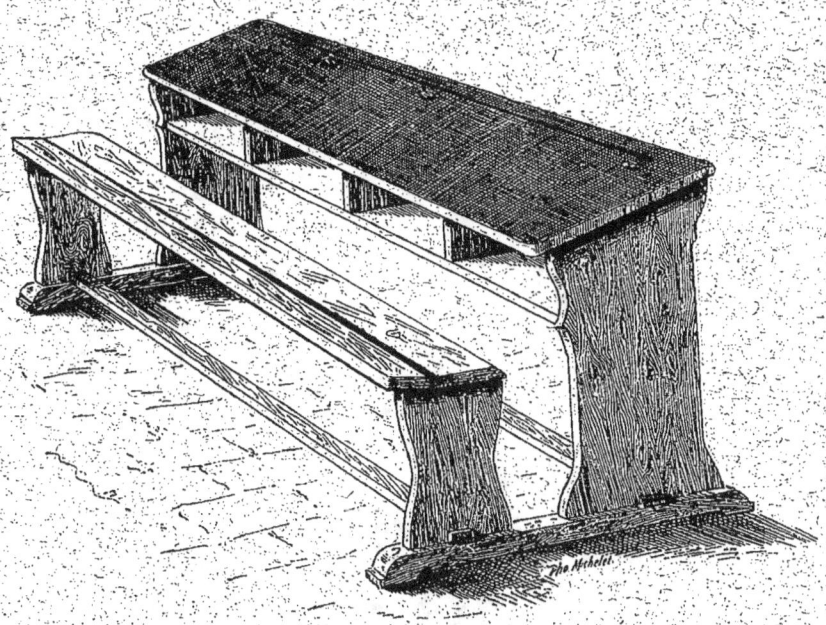

Patins, pédales et siège en hêtre ; montants de la table et du banc, casier et tablette à écrire en sapin noirci et ciré.

A deux places, la place	9. »
A trois places, la place	8. »
A quatre places, la place	8.50
Tablette à écrire en chêne noirci et ciré, en plus par place	».75

PETITES MACHINES A VAPEUR
DE DÉMONSTRATION

MACHINE SUR CHAUDIÈRE RIVÉE

N° 1... 150. » | N° 2... 225 »

MACHINE VERTICALE A TIROIR

N° 6. 35. » | N° 6 bis, plus grande. 50 »

LOCOMOTIVE

N° 19, à cylindres oscillants.. 70 »
N° 20, à — à tiroir, 4 roues 125 »
N° 21, à 6 roues 160 »

MACHINE HORIZONTALE

N° 8, cylindre à tiroir 55 »

BATEAUX A VAPEUR A HÉLICE

N° 30, 1 cylindre. 50 »
N° 31, — 100 »
N° 32, 2 — 150 »

TÉLÉGRAPHES ET TÉLÉPHONES

N° 671, télégraphe Bréguet. . . 40 »
N° 672, — Morse. . . . 60 »
N° 818, téléphone Bell, pouvant fonctionner sans pile à 500 mètres. La paire. 8 »
Fil double pour téléphones. Le mètre. ». 10

www.ingramcontent.com/pod-product-compliance
Lightning Source LLC
Chambersburg PA
CBHW030120230526

45469CB00005B/1737